擴大法書撰集 ③　楷書

九成宮醴泉銘 三

도서출판 우람

이 책의 構成에 관하여

一、『擴大法書選集』은 歷代의 名蹟 중에서、各書體의 基本的인 法帖이라 일컬어지는 代表的인 筆蹟을 골라 이들의 글자를 擴大한 것인 바、學習者에게 편의를 제공코저 한 것이다、。

一、各卷은 原蹟에 있는 모든 글자를 總網羅하여 掲載함을 原則으로 하였으나、글자의 數가 현저하게 많은 것은 그 중의 重要한 部分만을 拔萃하였고、한편 缺損이나 其他에 의해 判讀이 不可能한 글자는 排除하였다.

一、本書는 冊을 펴서 마주 보아 양 페이지가 半紙 六字 크기로 배울 수 있도록 各 페이지에 三字씩 擴大配置하였다。그러나 各 글자의 擴大率은 편집·掲載上의 형편에 맞추다 보니 반드시 同一하지 않으며、따라서 字間의 간격도 原蹟의 그것과는 다른 경우가 많다.

一、擴大配置한 글자의 안 쪽 左右에는 各字의 畫(筆)順과 字解를 상세하게 掲載하여 특히 初學者의 獨習에 만전을 기하였다.

一、本文의 畫順 옆에 있는 「」안에 字는 缺損 및 其他의 理由에 의해 掲載치 못한 글자를 표시한 것이다。

一、本法書는 편의상 全文의 글자를 三卷으로 나누어 掲載하였다.

※ 『九成宮醴泉名』의 基礎筆法 내용은 本社에서 간행한 『基礎筆法講座①』楷書 九成宮醴泉名 — 歐陽詢』을 참조하기 바란다.

編者 一山 張大德

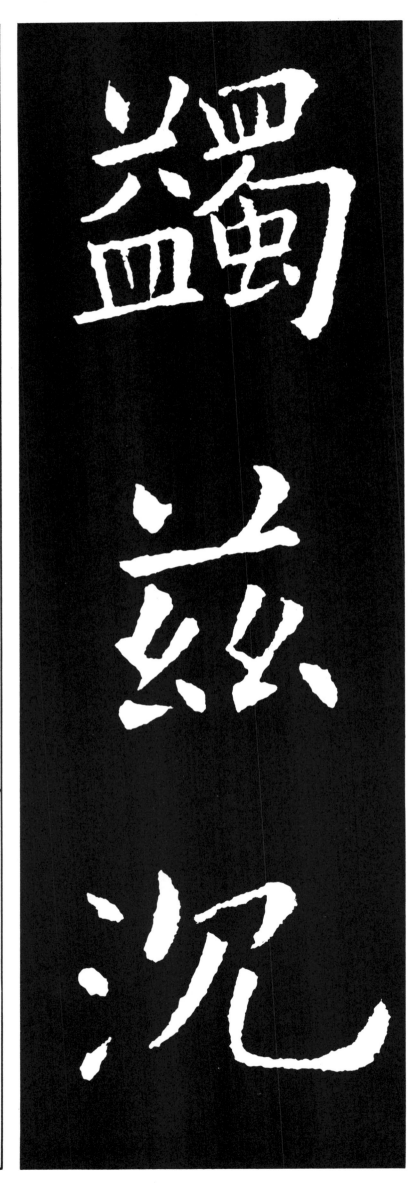

兴　益　盎　蜀蜀　蠲

● 蠲 : 덜어버릴 견
깨끗할 견
없앨 견

丷　兰　茲　茲

● 茲 : 돗자리 자
거듭 자
이 자

氵　沙　沉

● 沈 : 잠길 침
채색 침
성 심

二四八

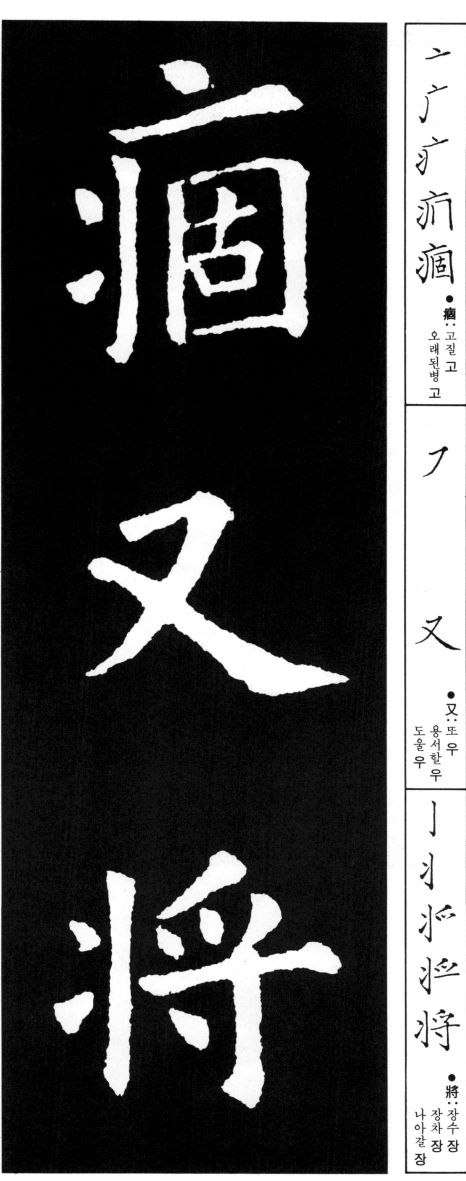

痼

又

將

丶 广 广 疒 疒 痼

● 痼 : 고질 고
오래된병 고

フ 又

● 又 : 또 우
용서할 우
도울 우

丨 扌 扩 将 將

● 將 : 장수 장
장차 장
나아갈 장

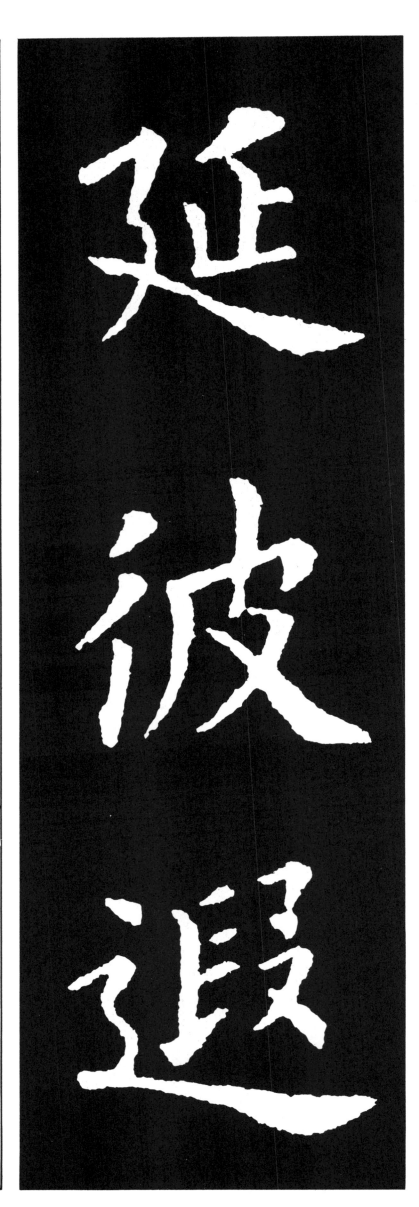

彳 不 疋 延 延

● **延**：미칠 연
맞을 연
넓을 연

千 禾 衤 彼 彼

● **彼**：저 피
저것 피

厂 目 段 遐 遐

● **遐**：멀 하

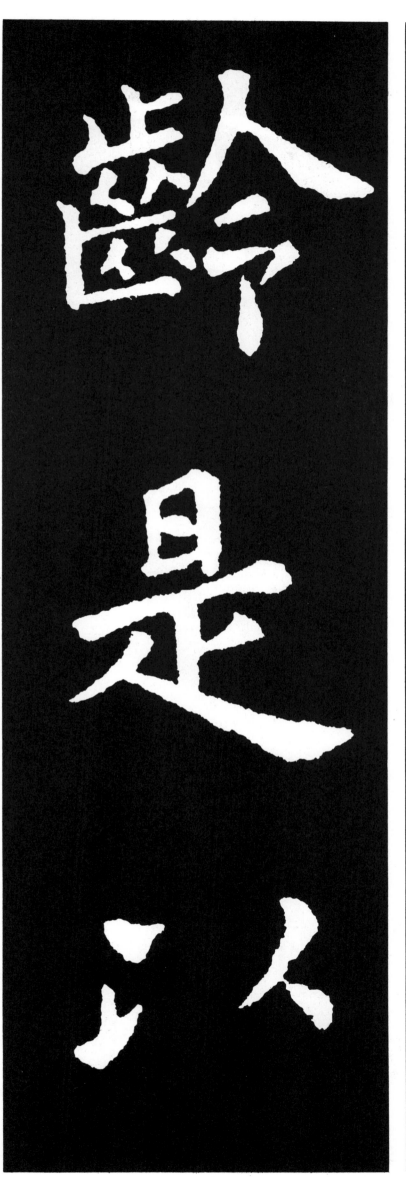

止
歩
齒
齡
齡

● 齡 : 나이 령

日
旦
早
昇
是

● 是 : 이 시
옳을 시

ㄴ
ㄴ
ㄥ
以

● 以 : 써 이
인할 이
같을 이

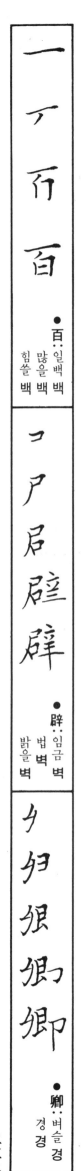

一 丆 币 百

●百：일백 백
많을 백
힘쓸 백

一 尸 启 辟 辟

●辟：임금 벽
법 벽
밝을 벽

夕 夘 狽 郷 卿

●卿：벼슬 경
경 경

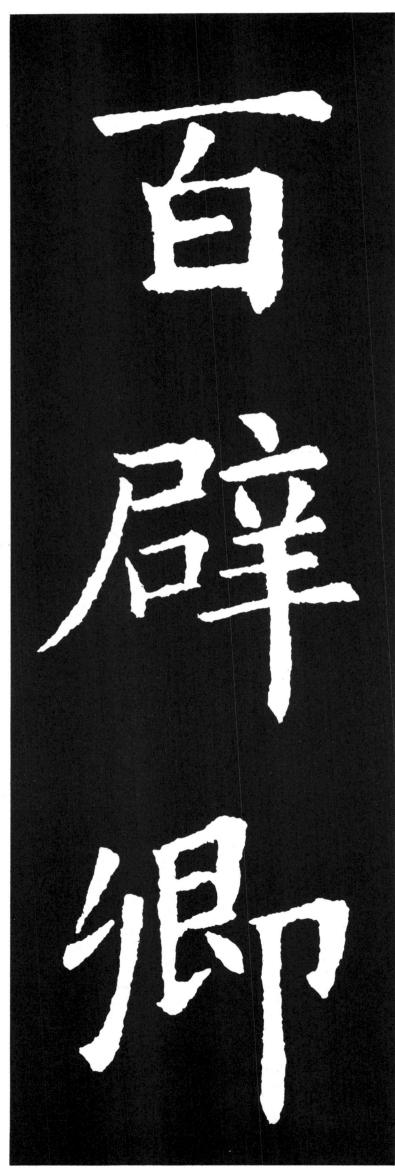

一 十 士

十 木 朳 相 相

土 走 赵 趁

動 色 我

一 亠 盲 重 動 動
●動:움직일 동
　어지러울 동
문득 동

ク ク 名 多 色
●色:빛 색
　낯빛 색
색 색

一 二 千 手 我 我
●我:나 아
　우리 아

后

固

懷

ノ 厂 尸 后 后

● 后: 황후 후
임금 후
사직 후

一 冂 冃 囝 固

● 固: 굳을 고
진실로 고
완고할 고

忄 忄 忄 忄 忄 怀 懐 懷

● 懷: 쌀 회
품을 회
가슴 회

才 扌 扔 撝 撝

● **撝**: 찢을 **휘**
지휘할 **휘**
도울 **위**

才 扌 扫 揖 揖

● **揖**: 당길 **읍**
잔질할 **읍**
누를 **읍**

一 丆 丆 而 而

● **而**: 말이을 **이**
어조사 **이**
같을 **이**

「推」

ㄱㄹㅊㅊ
● 弗 : 아닐 불
말 불
버릴 불

ノナ大方有
● 有 : 있을 유
가질 유
어떤 유

ㅁㅁ虽虽雖
● 雖 : 비록 수
벌레이름 수

イ 亻 付 休

● 休:한가할 휴
쉴 휴
그칠 휴

ノ 勹 勿 勿

● 勿:말 물
없을 물
털 물

イ 亻 付 休

● 休:한가할 휴
쉴 휴
그칠 휴

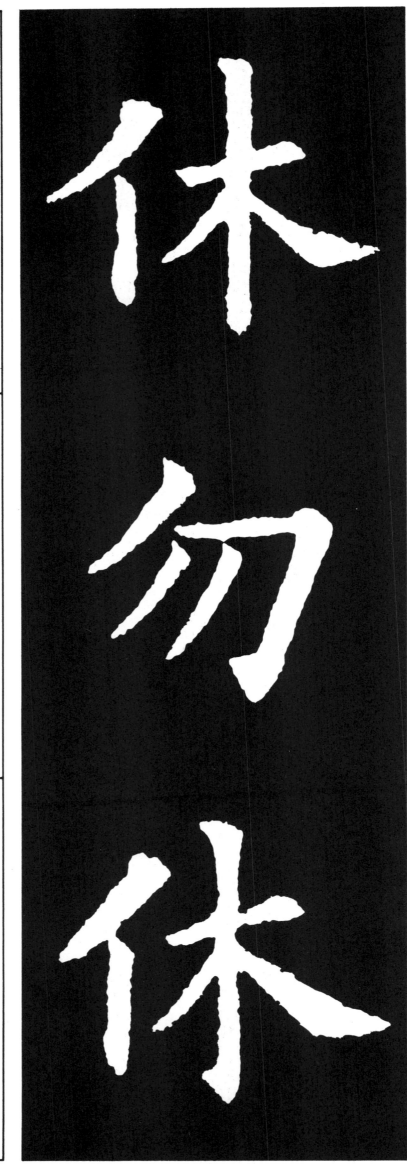

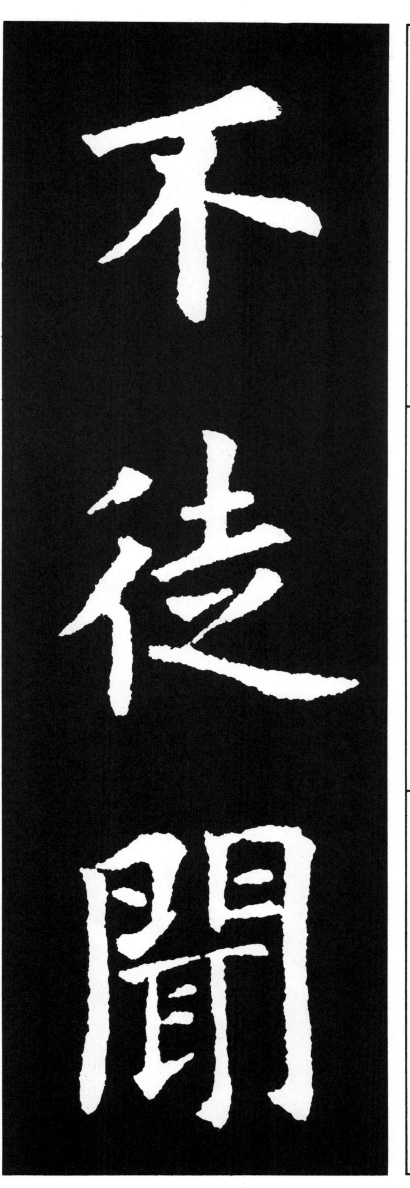

一丁不 不
● 不∷아닐불
　 아닌가부
없을부

彳彳彳徒 徒
● 徒∷무리도
　 걸을도
　 빌도

尸門開聞 聞
● 聞∷들을문
　 들릴문
소문문

二五九

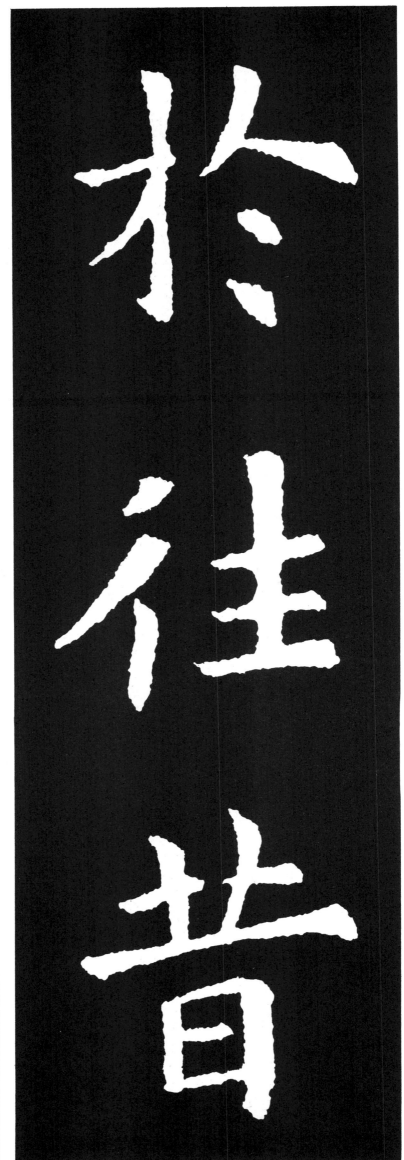

扌 扌 扚 扚

● 於 : 어조사 어
탄식할 오

亻 彳 彳 彳 往

● 往 : 갈 왕
향할 왕
옛 왕

十 卄 芷 昔

● 昔 : 옛 석
밤 석
옛날 석

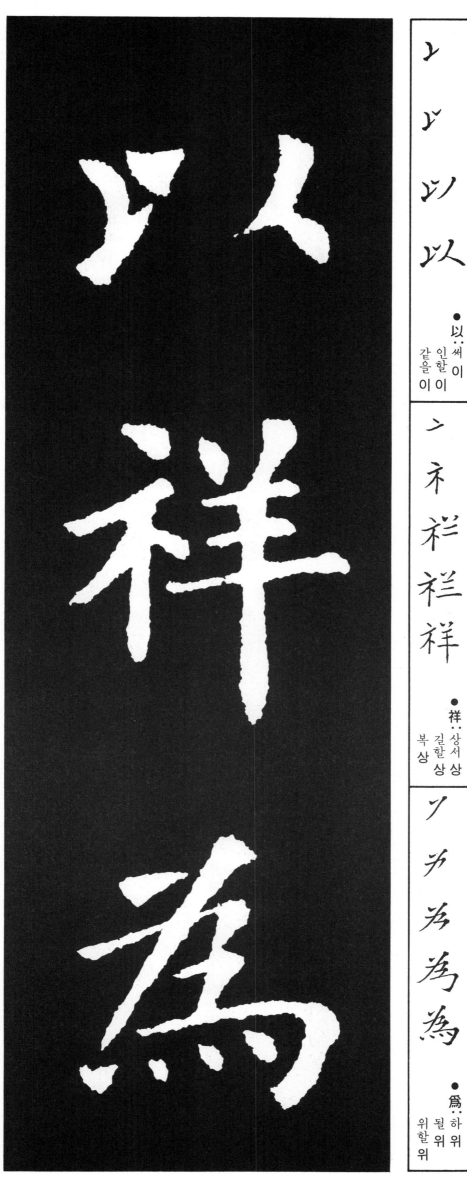

以祥為

ㄴㅗ ㄴㅗ 以 以

● 以 : 써 이
인할 이
같을 이

ㄴ 木 衤 衤 祥

● 祥 : 상서 상
길할 상
복 상

ノ ㅋ 为 為 為

● 爲 : 하 위
될 위
위할 위

忄 忄 忄 懼 懼

● 懼:두려울 구
무서울 구
삼갈 구

宀 宀 宀 實 實

● 實:열매 실
갖출 실
진실로 실

一 丆 耳 耴 取

● 取:취할 취
거둘 취
받을 취

驗

於

當

馬騎騎騎騎

● **驗** : 증험할 험
보람 험
시험할 험

一十才扑於

● **於** : 어조사 어
탄식할 오

小小尚尚當

● **當** : 마땅할 당
당할 당
마땅히 당

二六三

ノ 人 今 今

● 今：이제 금
오늘 금
이곳 금

廿 其 其 斯

● 斯：이 사
쪼갤 사
곧 사

ノ ブ 乃

● 乃：이에 내
너 내

上帝玄

丨 上 上
● 上: 위 상
처음 상
임금 상

丄 丆 产 帝 帝
● 帝: 임금 제
하느님 제

丶 亠 玄 玄
● 玄: 검을 현
오묘할 현

성현

卄 艻 芐 符 符

● 符: 병부 부
증거 부
상서 부

一 二 天

● 天: 하늘 천
하느님 천
임금 천

乛 了 子

● 子: 아들 자
첫째 자
어조사 자

ノ　人　今　令　令

● 令:: 법령 령
명령 령
좋을 령

千　什　徳　徳　徳

● 徳:: 큰 덕
덕행 덕
날 덕

丶　屮　屮　岂　豈

● 豈:: 어찌 기
일찍 기
풍류 기

一 厂 戶 臣 臣

● 臣 : 신하 신
신 신 백성 신

丶 丶 ｨ 之

● 之 : 갈 지
어조사 지 의 지

一 二 ｨ 才 末

● 末 : 끝 말
가루 말 천할 말

學

所

能

二六九

丿 爫 爫 學 學

● 學 : 배울 학
학문 학
학교 학

一 丁 斤 所 所

● 所 : 바 소
곳 소
까닭 소

厶 쉬 肖 能 能

● 能 : 능할 능
재능 능

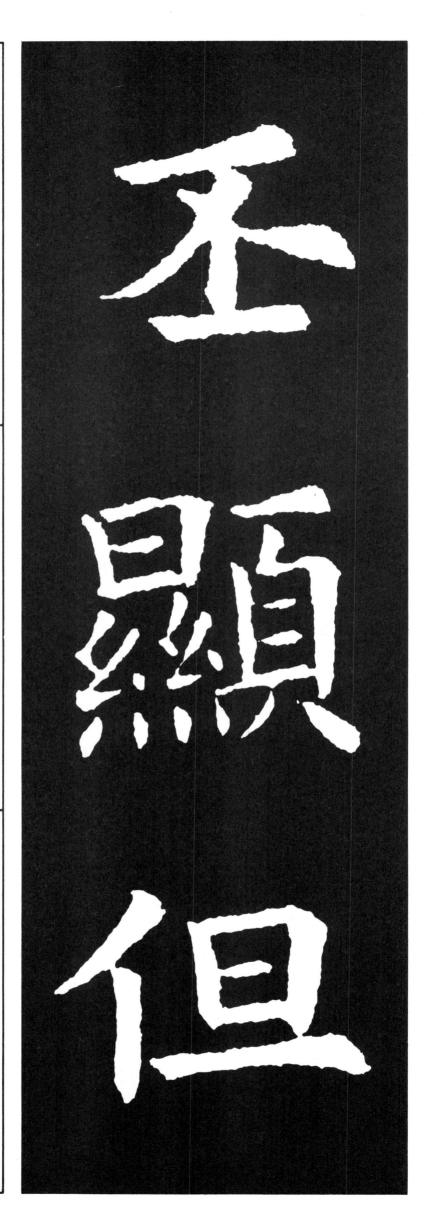

一 丆 不 丕

● 조∷클비
으뜸비

日 晃 㬎 顯

● 顯∷높을현
볼현
나타날현

亻 仃 仴 但

● 但∷다만단
성단

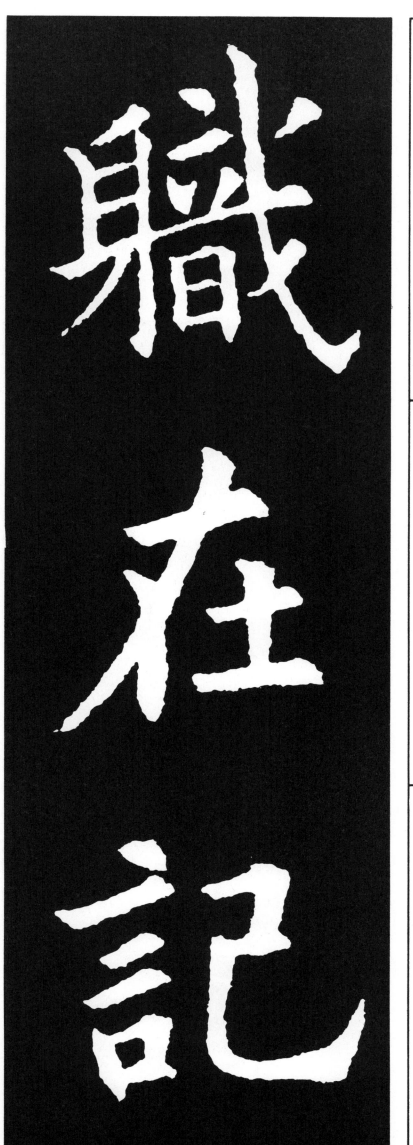

職在記

イ 身 耶 職 職

● 職 : 벼슬 직
나눌 직
직분 직

一 ナ オ 右 在

● 在 : 있을 재
살 재
살필 재

言 言 記 記

● 記 : 기록할 기
적을 기
기억할 기

二七一

「屬」

●言: 말씀 언
말할 언
어조사 언

●茲: 돗자리 자
거듭 자
이 자

●書: 글 서
글자 서
문서 서

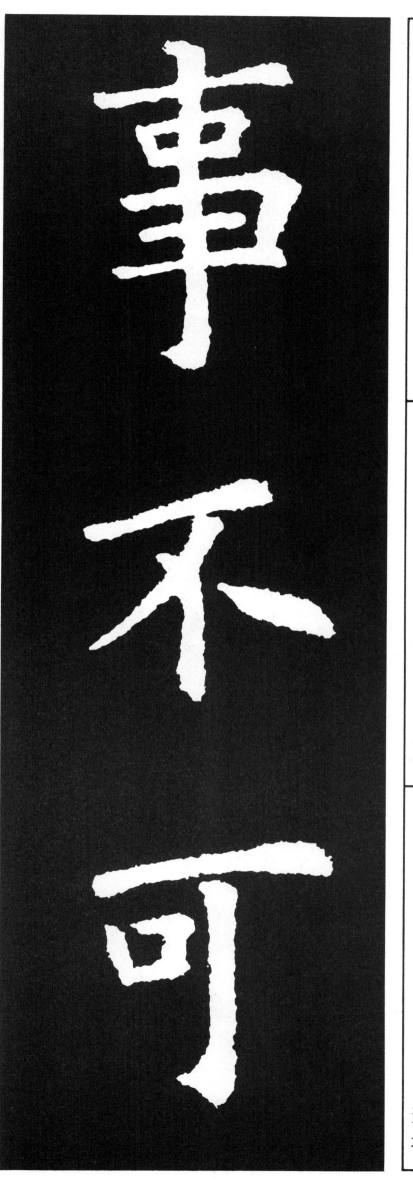

一 口 写 寫 事
●事∷일사
섬길사
사고
사

一 フ フ 不
●不∷아닐불
아닌가부
없을부

一 口 可
●可∷옳을가
허락할가
기히
가

使：하여금 사
　　가령 사
　　사신 사

國：나라 국

「之」

盛：성할 성
　　성대할 성
　　담을 성

二七四

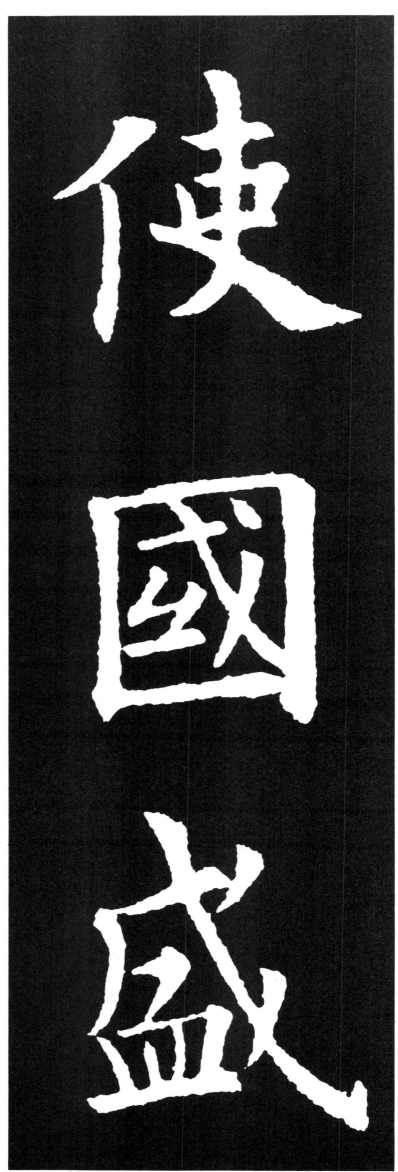

美有典

丷羊羊美美

● 美∶아름다울미
맛날미

ノ ナ 冇 有 有

● 有∶있을유
가질유
어떤유

口曰曲典典

● 典∶법전
법식전
기준전

ᵡ 竹 竺 笨 筞 筞

策：꾀 책
채찍 책
책 책

工 千 舌 舌 敢

敢：구태 감
용감할 감
감히 감

了 阝 阾 陣 陳

陳：베풀 진
진나라 진
묵을 진

二七六

宀 宓 宲 實 實
● 實 ： 열매 실
갖출 실
진실로 실

今 金 釒 金 錄
● 錄 ： 푸를 록
초록빛 록

旡 吊 丟 罗 爰
● 爰 ： 당길 원
늘어질 원
바꿀 원

乚 금 革 靲 勒

勒：굴레 록
통어할 록
새길 록

卄 甘 其 其 斯

斯：이 사
쪼갤 사
곧 사

亼 金 金 鈑 銘

銘：새길 명
명 명
기록할 명

一 卄 甘 其 其

● **其**: 터 기
어조사 기
그 기

二 言 訂 詞 詞

● **詞**: 이을 사
말씀 사
고할 사

「曰」

亻忄忄忄惟

● **惟**: 생각할 유
꾀할 유
어조사 유

二七九

白白皇皇皇

● 皇 : 임금 황
황제 황
바를 황

才扌抒撫撫

● 撫 : 어루만질 무
위로할 무
편안할 무

冖冃軍運運

● 運 : 운전할 운
움직일 운
옮길 운

一大夼旮奄

●奄∷문득엄
막을엄
그칠엄

士士青青壹

●壹∷한일
하나일

「裏」

丶宀宇宇

●宇∷세계우
집우
헤아릴우

二八一

ノ二千
● 千: 천 천
많을 천

土士 載載載
● 載: 해 재
실을 재
책 재

广庐 雁 膺
● 膺: 가슴 응
받을 응
칠 응

期萬物

卝 昔 苩 萬 萬

● **萬**: 일만 만
아주 만
만일 만

一 半 牛 物 物

● **物**: 만물 물
사물 물
살필 물

二八三

廿 其 其 斯

斯∷이 사
쪼갤 사
곧 사

土 圵 者 覩 覩

●**覩**∷볼 도
※ 睹와 同字

一 丁 工 玏 功

●**功**∷공 공
보람 공

二八四

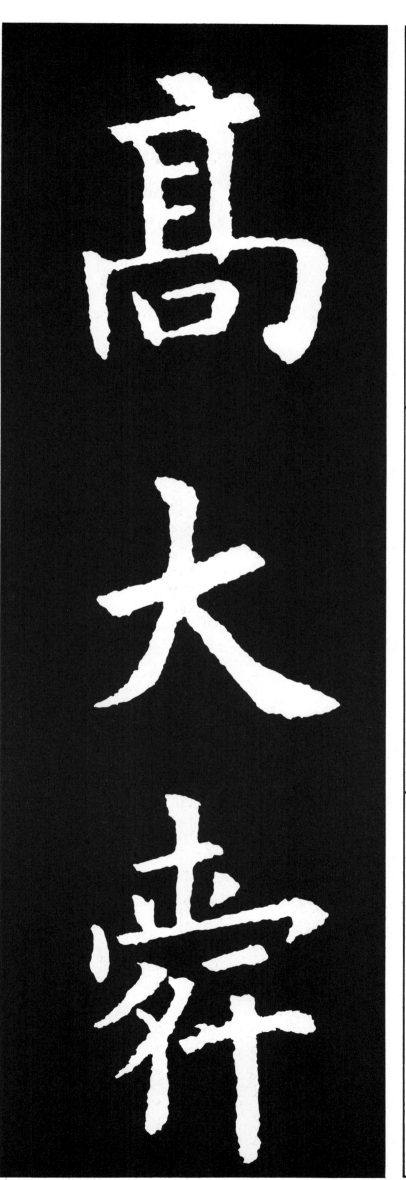

亠 亠 肖 髙 髙
● 高 : 높을 고
고상할 고
멀 고

一 ナ 大
● 大 : 큰 대
성할 대
많을 대

扩 圥 雺 蠢 舜
● 舜 : 순임금 순
무궁화 순

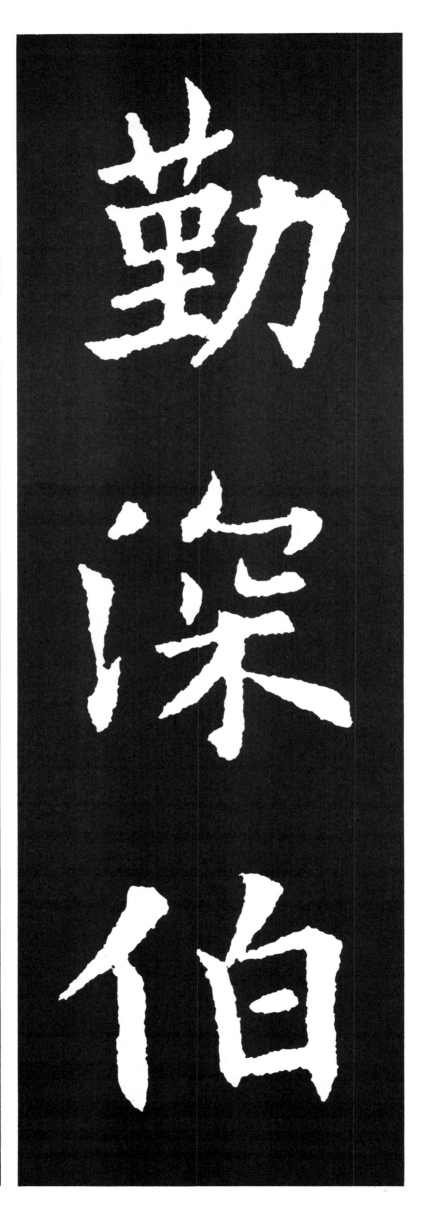

艹苩堇勤勤

勤: 부지런할 근
도타울 근
일볼 근

氵沪沪浑深

深: 깊을 심
심할 심
감출 심

亻亻伃伯伯

伯: 아버지 백
맏형 백
어른 백

二八六

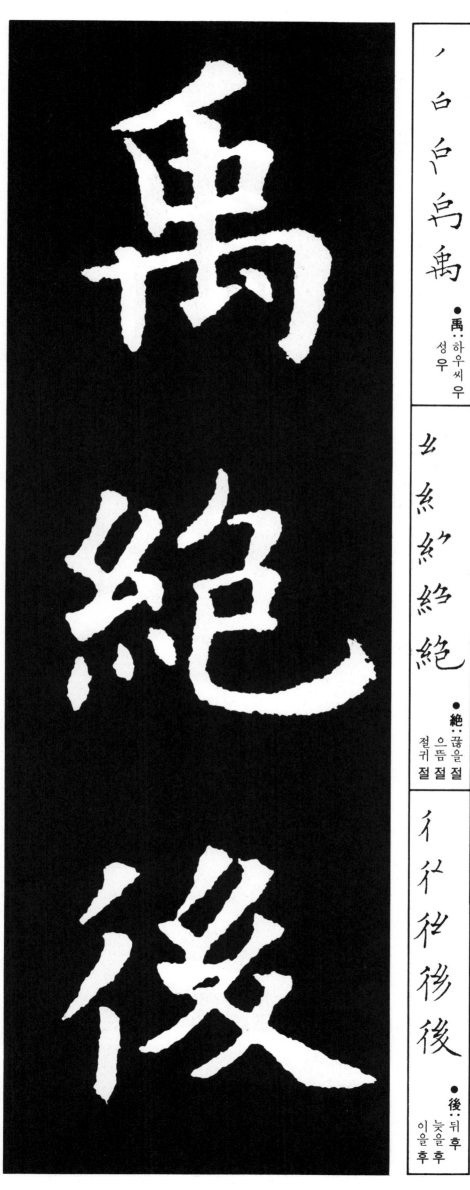

ノ ト ヒ 舄 禹

● **禹**：하우씨 우
성 우

ㅛ 糸 紹 絶 絶

● **絶**：끊을 절
으뜸 절
절귀 절 절

彳 孑 狳 後 後

● **後**：뒤 후
늦을 후
이을 후

ㅗ 부 肖 首 前

● 前:앞 전
먼저 전

ㅋ ㅋ ㅉ 癸 登

● 登:오를 등
위 등
높을 등

一 二 三

● 三:석 삼
셋 삼
자주 삼

艹 苫 萬 萬 邁

● 邁:갈 매
뛰어날 매
힘쓸 매

一 丁 五 五

● 五:다섯 오
다섯번 오

扌 护 捉 握

● 握:쥘 악
잡을 악
차지할 악

二八九

木 杉 楼 機

● 機 : 베틀 기
틀 기
고동 기

ㅁ 뀨 跖 踊

● 踊 : 밟을 도
행할 도

ㄴ 矢 矩 矩

● 矩 : 곡척 구
법 구
거동 구

ノ 了 乃

●乃∴이에내
　　　너내

一丁耳耶聖聖

●聖∴성인성
　　지존할성
　거룩할성

ノ 了 乃

●乃∴이에내
　　　너내

二亢示袖神
●神∷귀신신
　신신
정신신

二干正武武
●武∷호반무
　군셀무
발자취무

一ナ古声克
●克∷이길극
　능할극

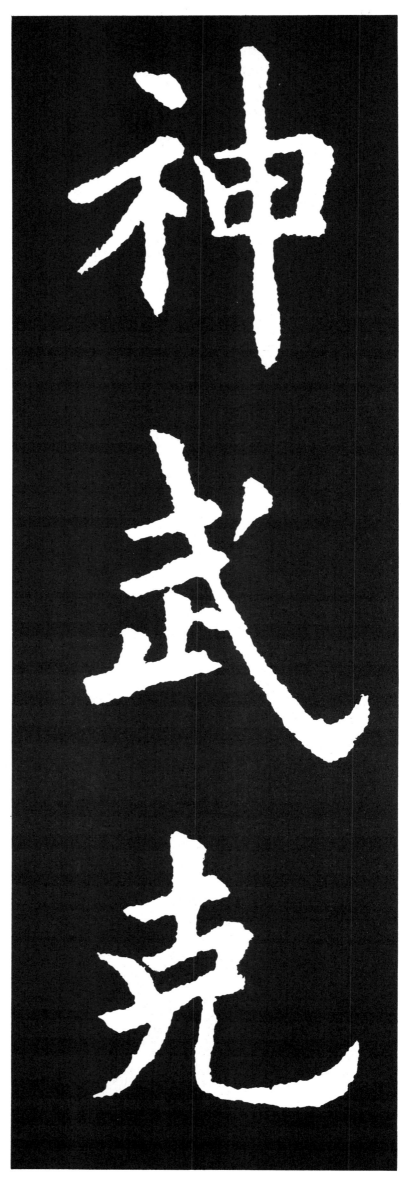

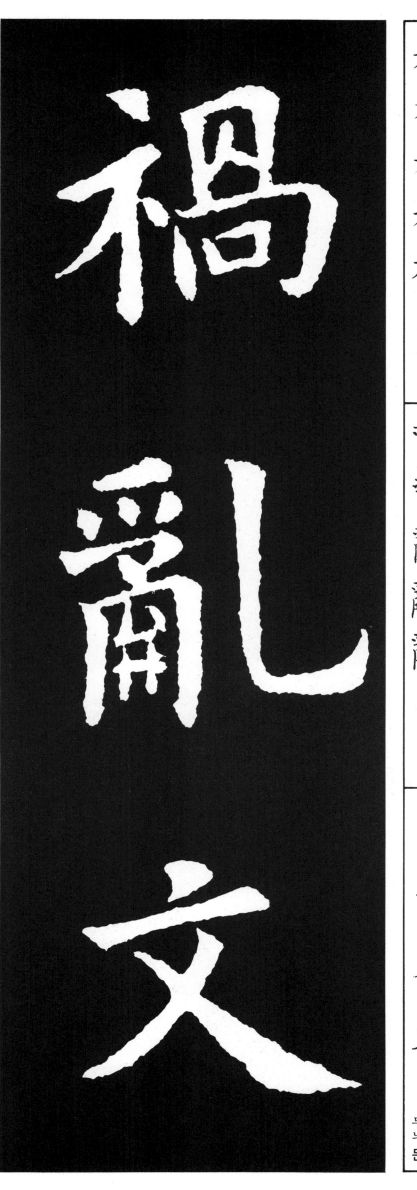

亠宀示祈祸祸

● **祸**:재화 화
재앙 화

爫爫爫爫爫亂亂

● **亂**:어지러울 란
난리 란

丶亠宀文

● **文**:글월 문
글자 문
무늬 문

懐

遠

人

一忄忄忄懐懐

●懐 : 쌀 회
품을 회
가슴 회

土耂耂耒遠遠

●遠 : 멀 원
범연해질 원

丿人

●人 : 사람 인
남인
백성 인

十 丰 丰刀 丰刀刃 契

●契∶계약할계
문서계
마칠계

一 二 才 未

●未∶아닐미
양미
지지미

乙 幺 糸 紀 紀

●紀∶벼리기
기록할기
터기

二九六

開：열 개
통할 개
처음 개

闢：열 벽
피할 벽
제쳐놓을 벽

不：아닐 불
아닌가 부
없을 부

臣冕並

一ㄣ戶臣臣

● 臣: 신하 신
백성 신
신신

冖冖罕冕冠

● 冕: 면류관 면

ㄓㄥ┦並並

● 並: 아우를 병
나란할 병
※ 竝의 略字

襲

琛

贄

立 責 龍 龍 巖

● **襲** : 겉옷 습
합할 습
인할 습

丁 王 玏 珍 琛

● **琛** : 보배 침

扌 圭 封 執 贄

● **贄** : 폐백 지

丿丿厂厈咸咸

● 咸∷다 함
화할 함
같을 함

ク阝阝阼陣陳

● 陳∷베풀 진
진나라 진
묵을 진

一ナ大

● 大∷큰 대
성할 대
많을 대

二九九

ㅗ
�987
首
道
道

● 道:길 도
이치 도
순할 도

ㅣ
ㄴ
ㄴ
無
無

● 無:없을 무
아닐 무
말 무

ノ
ク
タ
名
名

● 名:이름 명
이름지을 명
사람 명

一 卜 上

● **上**:위 상
 처음 상
임금 상

千 千 徝 徳 徳

● **德**:큰 덕
 덕 행 덕
 날 덕

一 丆 不 不

● **不**:아닐 불
 아닌가 부
없을 부

三〇一

彳 彳 徳 徳 徳
● **徳** : 큰 덕
　　　　덕행 덕
　날 덕

丶 亠 玄 玄
● **玄** : 검을 현
　　　　오묘할 현
성 현

一 工 功 功
● **功** : 공 공
　　　　보람 공

潜運幾

氵 㳁 㳁 潛 潛

● 潛: 잠길 잠
숨을 잠 감출 잠 출 잠

冖 冒 軍 運 運

● 運: 운전할 운
옮길 운 움직일 운

幺 幼 絲 幾 幾

● 幾: 몇 기
위태할 기 기미 기

深

莫

測

深

氵冫沪浮深
● 深 : 깊을 심
심할 심
감출 심

莫

十艹苗苩莫
● 莫 : 말 막
넓을 막
저물 모

測

氵刂湁湔測
● 測 : 측량할 측
헤아릴 측
깊을 측

鑿∶나무뚫을 착
얼음뜰 착
깨끗할 착

一 二 于 井

井∶우물 정
정자꼴 정
저자 정

一 丆 而 而

而∶말이을 이
어조사 이
같을 이

人今食飲飲

飲∶마실 음
음료 음
물먹일 음

三丰耒耒耕

耕∶밭갈 경
갈 경
호미질할 경

一冂冊田

田∶밭 전
흙 전
땅 전

一 ナ ァ 而 而
●而：말이을이
어조사이
같을이

人 今 食 食 食
●食：밥식
먹을식
먹일식

广 床 麻 麻 靡
●靡：얽을미
예쁠미
흩어질미

言 詞 謝 謝

● 謝: 사례할 사
끊을 사
말씀 사

一 二 天

● 天: 하늘 천
하느님 천
임금 천

一 工 功

● 功: 공 공
보람 공

三〇八

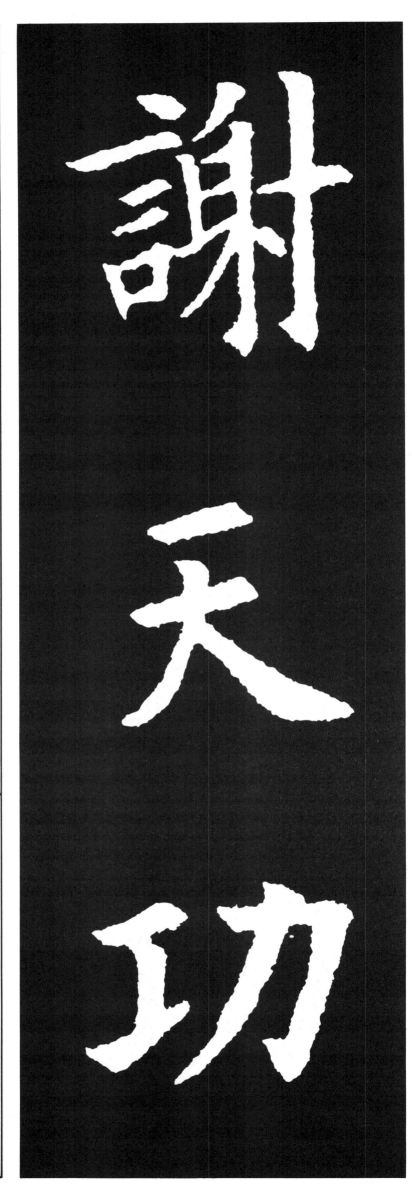

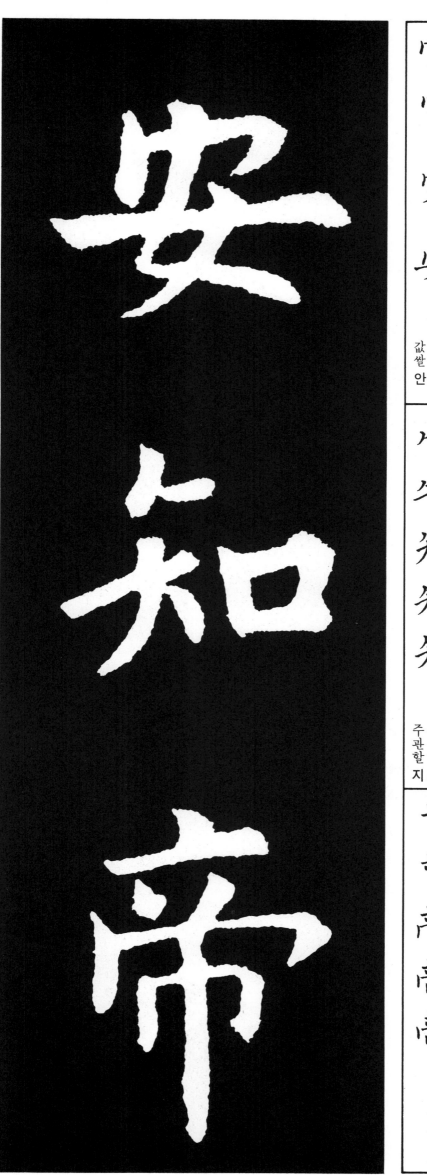

宀宀安安

● **安** : 편안할 안
어찌 안
값쌀 안

ㄴㄥㅊ矢知

● **知** : 알 지
분별할 지
주관할 지

ㅗ宀产帝帝

● **帝** : 임금 제
하느님 제

力

●力∷힘 력
　힘쓸 력
심할 력

ー ト 上

●上∷위 상
　처음 상
임금 상

ノ 二 天

●天∷하늘 천
　하느님 천
임금 천

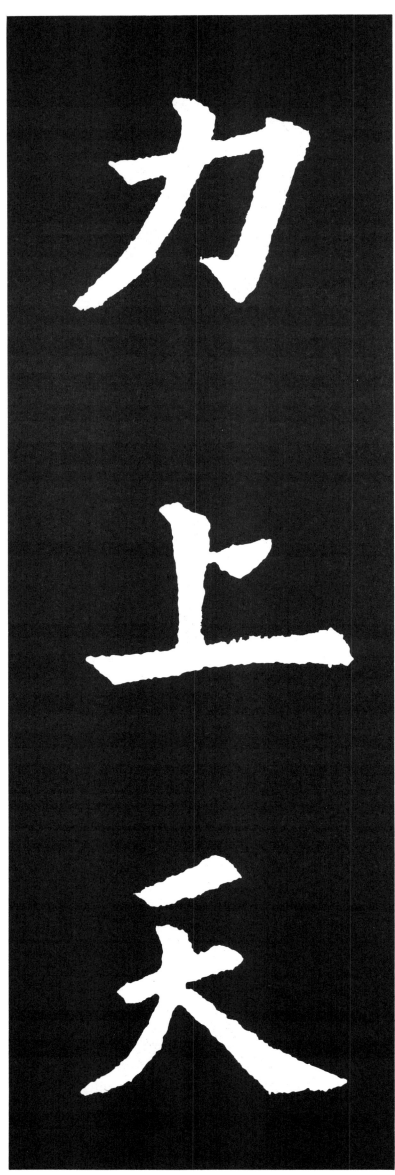

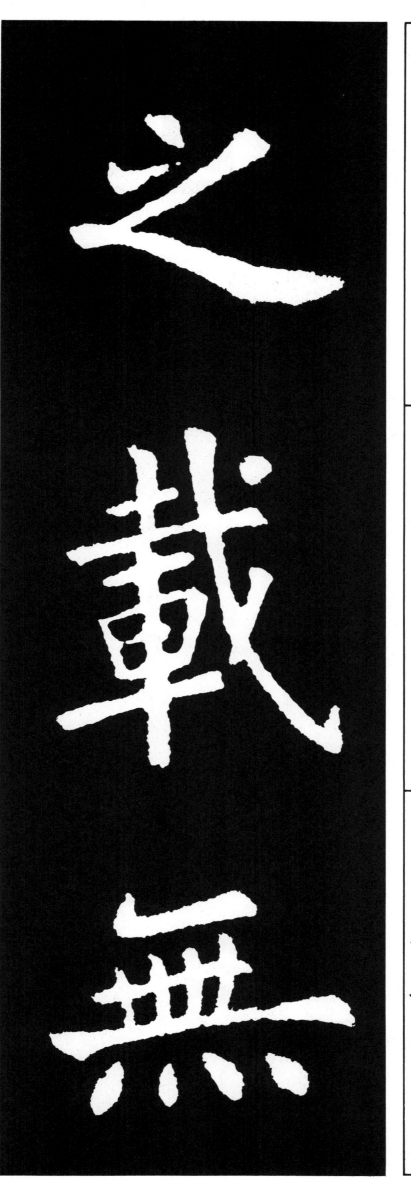

丶 丷 之

●之：갈 지
의 지
어조사 지

土 壹 車 載 載

●載：해 재
실을 재
책 재

丿 乚 二 ㇄ 無 無

●無：없을 무
아닐 무
말 무

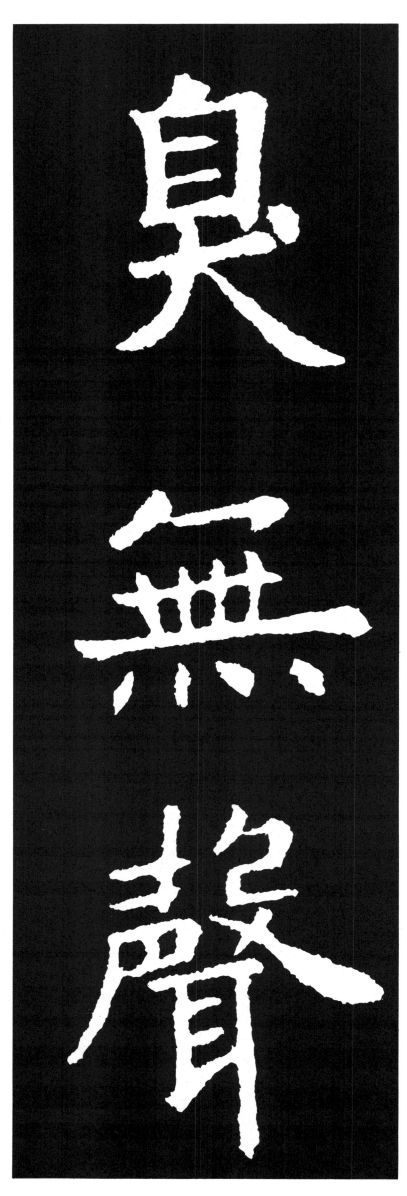

臭
無
聲

ウ 自 皀 臭 臭
● 臭： 냄새 취
냄새날 취
더러운 취

ㅗ ㄴ ㅛ 無 無
● 無： 없을 무
아닐 무
말 무

士 声 声 殸 聲
● 聲： 소리 성
기릴 성
풍류 성

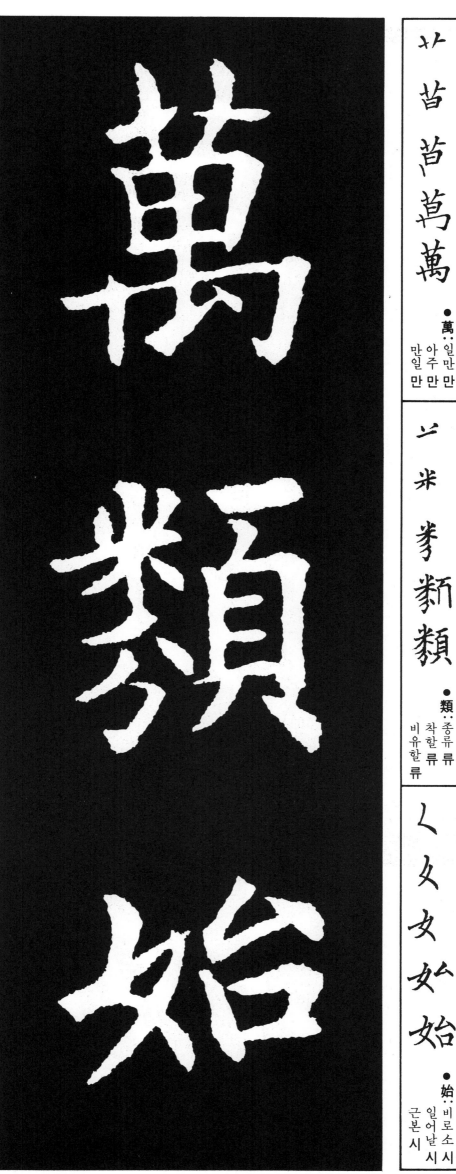

艹 艹 苫 苫 萬 萬

● 萬: 일만 만
아주 만
만일 만

二 米 㫄 類 類

● 類: 종류 류
착할 류
비유할 류

ㄥ 夂 女 女 始

● 始: 비로소 시
일어날 시
근본 시

口 品 品
● **品**：품수 품
물품 종류 품
품 품

ノ ニ 汀 流 流
● **流**：흐를 류
펼류 구할 류
류

レ 牛 牜 物 物
● **物**：만물 물
물 사물 물
살필 물

二 开 形

● 形：형상 형
형용 형
얼굴 형

阝阝阝阝隋隨隨

● 隨：좇을 수
따를 수
※ 隨의 略字

厂 后 扅 感 感

● 感：느낄 감
감동할 감

亠言戀戀變
● 變∶변할
변

ᅡ斤所質質
● 質∶질박할질
바를질
성품질

广所雁應應
● 應∶빽빽응
응당응
사랑할응

德 效 靈

千 彳 彳 徝 徳 徳
● 德 : 큰 덕
덕행 덕
날 덕

亠 ナ 亥 亥 效
● 效 : 본받을 효
공 효
배울 효

一 一 雨 霝 霛 靈
● 靈 : 신령 령
신통할 령
좋을 령

三一七

丶丿亇

● 介 : 끼일 개
갑옷 개
절개 개

丁下下馬馬

● 馬 : 어찌 언
어조사 언

く女女如

● 如 : 같을 여
어찌 여
어조사 여

幺 糸 綁 響 響

● 響 : 소리울림 향
맞은소리 향
풍류그릇 향

屮 屮 芐 赤 赤

● 赫 : 빛날 혁
성낼 혁
나타날 혁

月 貝 貝 貝 朗

● **明**: 밝을 명
비칠 명
어질 명

六 杂 新 新 雜

● **雜**: 섞일 잡
모을 잡
꾸밀 잡

三二〇

遝

邌 遝 衆 卯 田

● 遝 : 섞일 납
뒤미처따를납

日 旱 暑 景 景

● 景 : 볕 경
경치경
클경

二 礻 衦 祸 福

● 福 : 복 복
제사음식복

艹 芦 莀 莀 蔵

● 蔵 : 초목우거
질 위

芓 芽 莱 莀 莛

● 莛 : 성할 유
더부룩할 유
늘어질 유

亻 仁 每 敏 繁

● 繁 : 말배때끈
반
성할 번
많을 번

三三二

ネ 礻 礻 祉
●祉∷복지

一 币 雨 雲 雲
●雲∷구름운
 은하수운
하늘운

ノ 仁 上 氏 氏
●氏∷각시씨
 나라이름지
성씨

三三三

立 音 普 龍 龍
● 龍 : 용 룡
말 룡

、宀宀宀官
● 官 : 벼슬 관
맡을 관
관청 관

凸 龟 龜 龜
● 龜 : 거북 귀
나라이름 구
터질 균

圖

鳳

紀

冋罔冐圖 圖
●圖：그림 도
피할 도

八爪凬鳳 鳳
●鳳：새 봉
봉황 봉

幺 幺 糸 紀 紀
●紀：벼리 기
규율 기
기록할 기

三二五

口 曰 曰
● 日 : 날 일
낮 때 일
일 일

人 ∧ 今 舍
● 舍 : 머 금 을 함
품 을 함

一 丁 五
● 五 : 다 섯 오
다 섯 번 오

ノ カ 名 多 色

● 色：빛 색
낮빛 색
색 색

ノ ゟ ゟ 乌 鳥

● 烏：까마귀 오
검을 오
탄식할 오

口

呈

● 呈：보일 정
드러낼 정
드릴 정

一 二 三

● 三:석삼
　셋삼
자주
삼

口 口 丑 玨 趾

● 趾:발지
　그칠지
터
지

八 公 公 頌 頌

● 頌:칭송할 송
　외일송
얼굴
용

一 丁 不 不
●不∷아닐불
아닌가부
없을부

車 車 軋 輟 輟
●輟∷그칠철
걷을
철

一 ノ エ
●エ∷장인공
공업공
교묘할공

筆
無
停

⺮ 荸 莑 筆
● 筆：붓 필
글씨 필
글 필

乚 二 三 無 無
● 無：없을 무
아닐 무
말 무

亻 亻 亻 亻 停
● 停：머물 정
멈출 정
정할 정

三三〇

● **史**∷ 역사 사
　사기 사
사관 사

｜ 卜 上

● **上**∷ 위 상
　처음 상
임금 상

丷 羊 羊 善

● **善**∷ 착할 선
　친할 선
길할 선

降

了 阝 阾 降

● 降 : 항복할 항
내릴 강
떨어질 강

祥

二 礻 衤 祥 祥

● 祥 : 상서 상
길할 상
복 상

上

一 卜 上

● 上 : 위 상
처음 상
임금 상

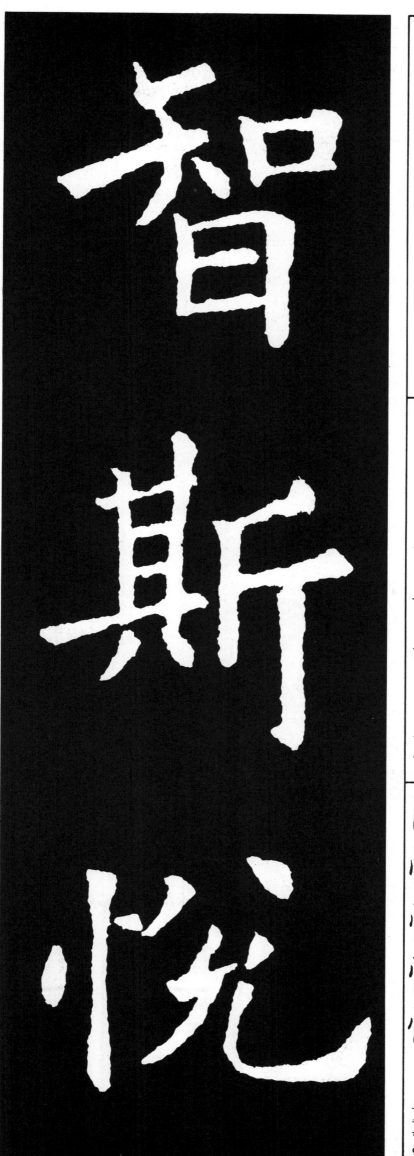

智斯悦

忄矢 知 智 智

● 智 : 알 지
지혜 지
어질 지

卄 甘 其 其 斯

● 斯 : 이 사
쪼갤 사
곧 사

一 忄 忄 忄 悦

● 悦 : 기뻐할 열
즐거할 열
복종할 열

三二三

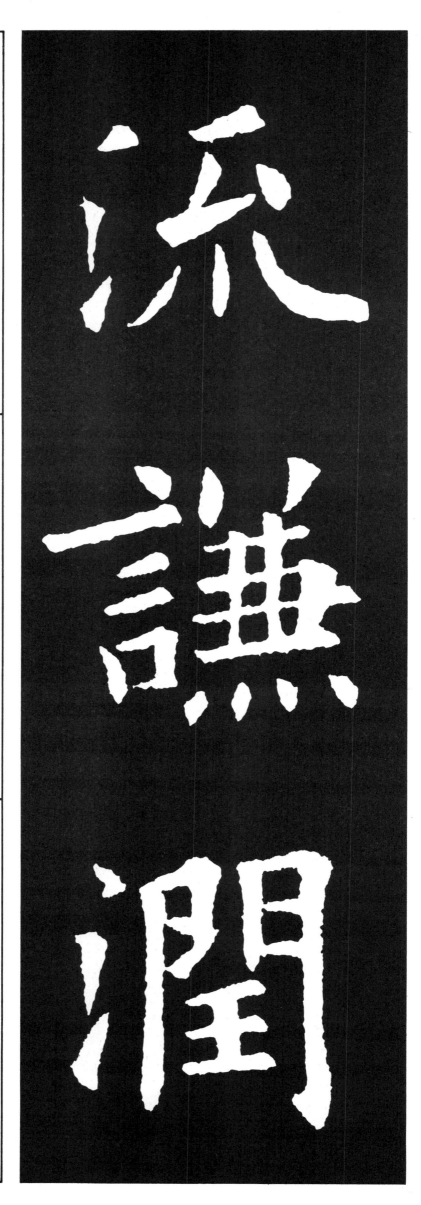

● 流：흐를 류
　구할 류
　펼 류

● 謙：사양할 겸
　공경할 겸
　겸손할 겸

● 潤：불을 윤
　꾸밀 윤
　더할 윤

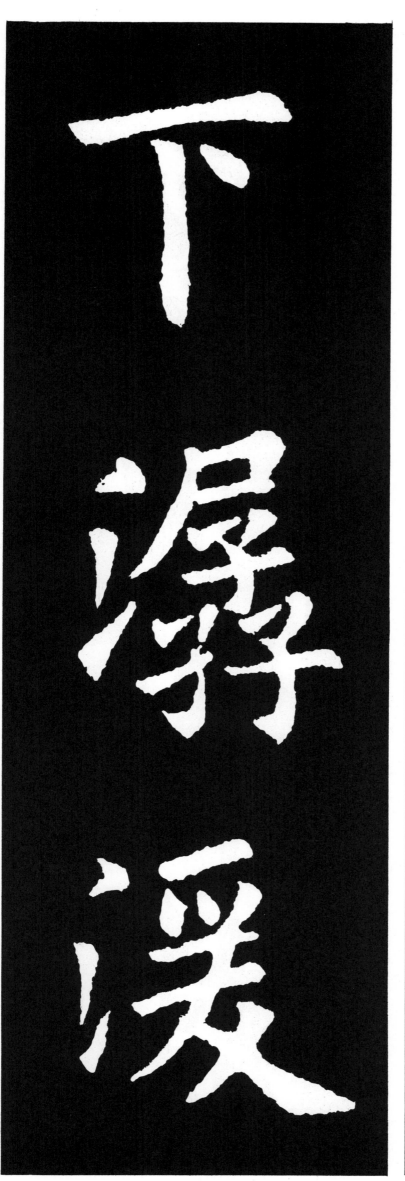

一下 下

● 下：아래 하
뒤 하
밑 하

江沪浮潺 潺

● 潺：물흐를 잔
눈물흐를 잔

氵汇泾湲 湲

● 湲：물소리 원
물흐를 원

三三五

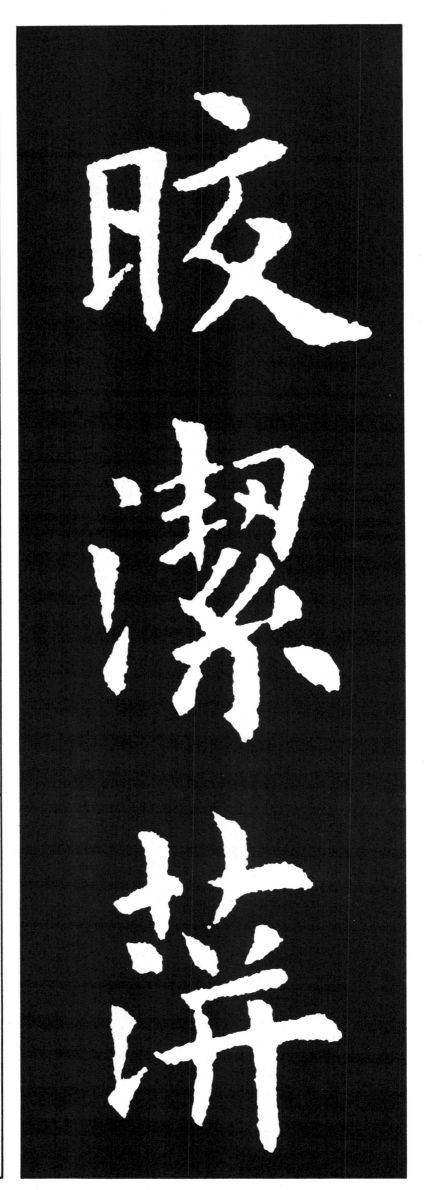

目 肸 肸 胲 胲

● 皎：달 흴 밝을
교 교 교

氵 浐 潔 潔

● 潔：깨끗할 조촐할
결 결

卄 艹 茞 薜

● 萍：개구리밥
평

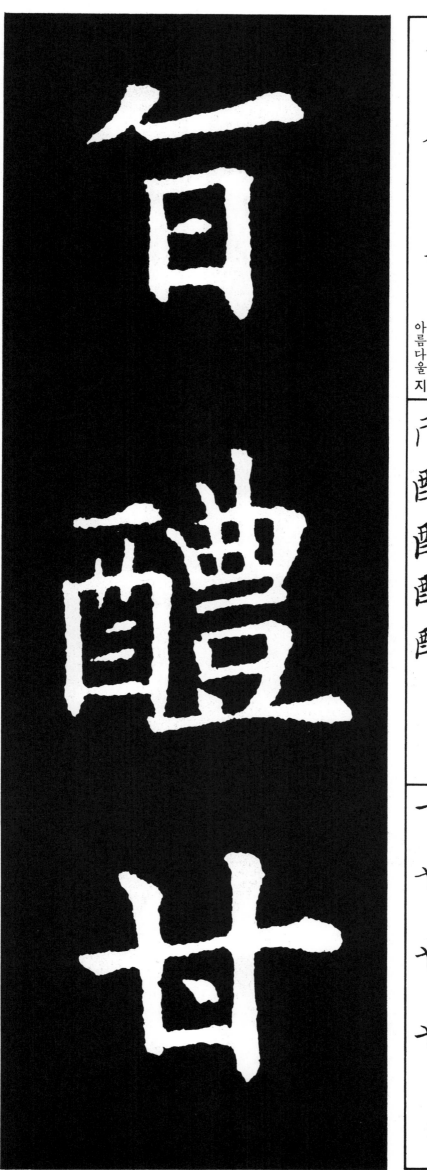

丶
亠
旨

旨: 맛있을지
맛 지
아름다울지

斤
酉
酤
醴
醴

醴: 단술 례
단샘 례

一
卄
廿
廿

甘: 달 감
맛좋을 감

冫 冫 冫 冫 冰 冰

冰∷얼음 빙

冫 冫 丬 丬 凝 凝

凝∷엉길 응
이룰 응 정할 응

수 金 釒 鍩 鏡

鏡∷거울 경
살필 경 비칠 경

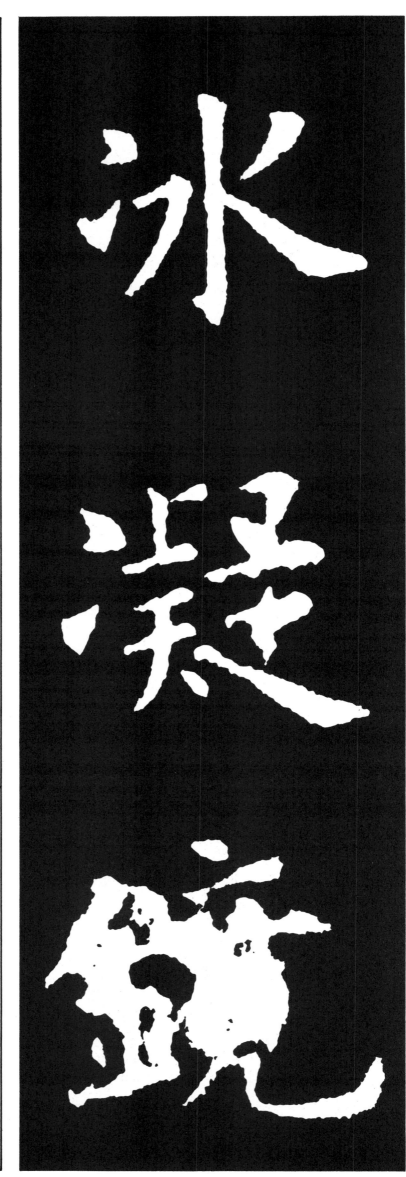

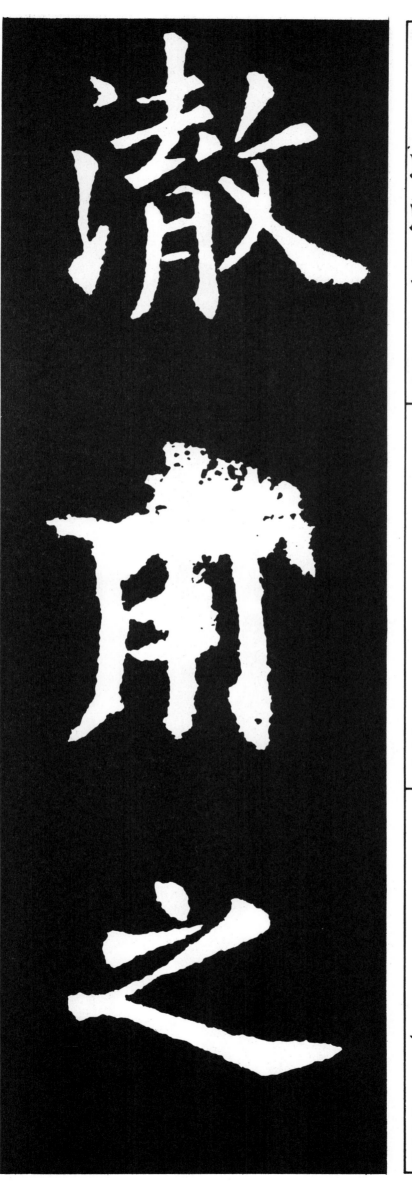

ゝ氵

注法清徹

● 徹：관철할 철

통달할 철

밝을 철

丿 冂 月 用

● 用：쓸 용

씀씀이 용

작용 용

丶 ノ 之

● 之：갈 지

의 지

어조사 지

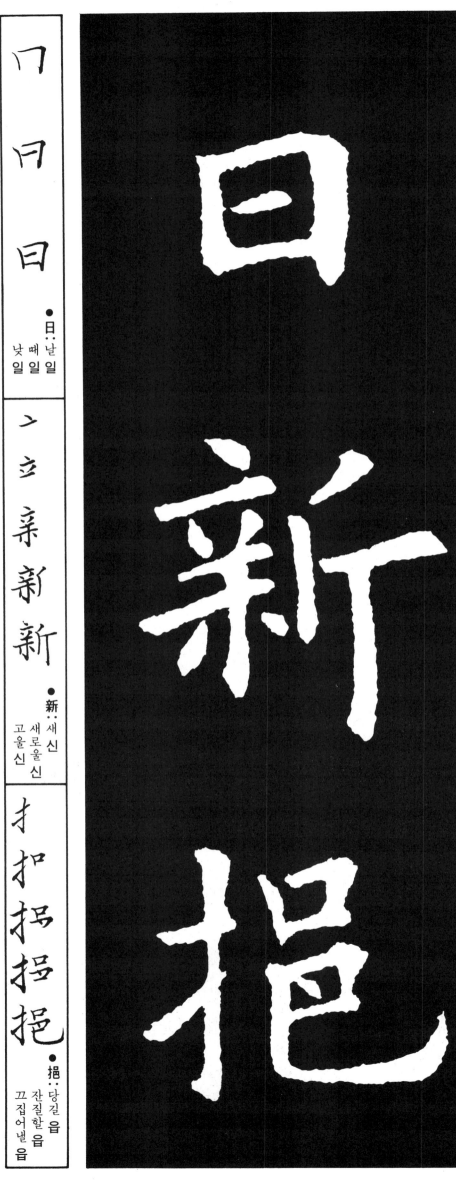

日∶날 일
때 일
낮 일

新∶새 신
새로울 신
고울 신

揭∶당길 읍
잔질할 읍
끄집어낼 읍

冂 日 日

ㅗ 亠 亲 新 新

扌 扫 揭 揭

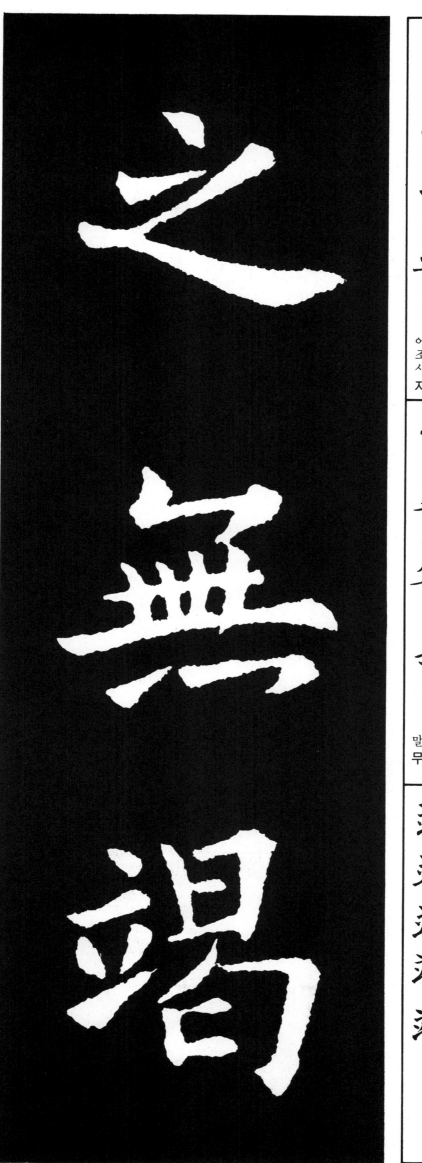

之

、丶之

●之∷갈지
의지
어조사지

無

ㄴ드無無

●無∷없을무
아닐무
말무

竭

亠立竭竭竭

●竭∷다할갈
마를갈

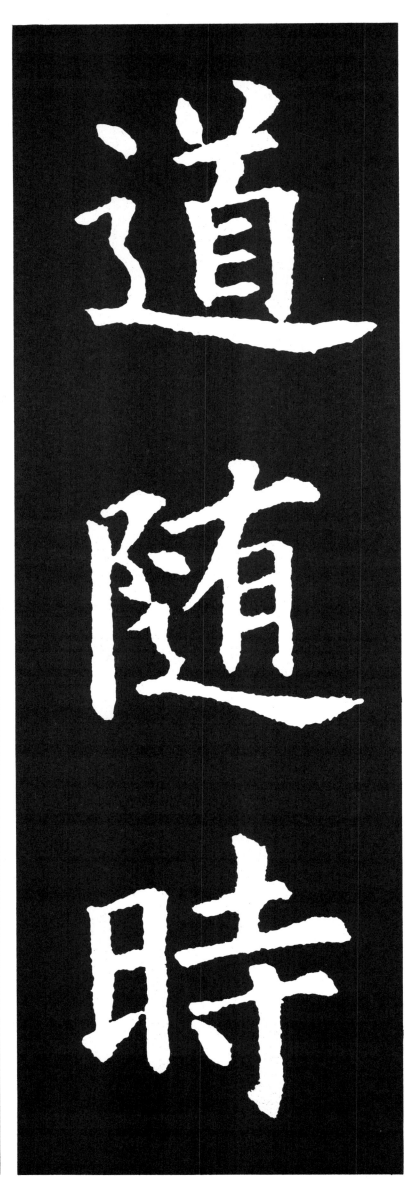

道

●道：길 도
이치 도
순할 도

隨

●隨：좇을 수
따를 수
※隨의 略字

時

●時：때 시
이 시
시간 시

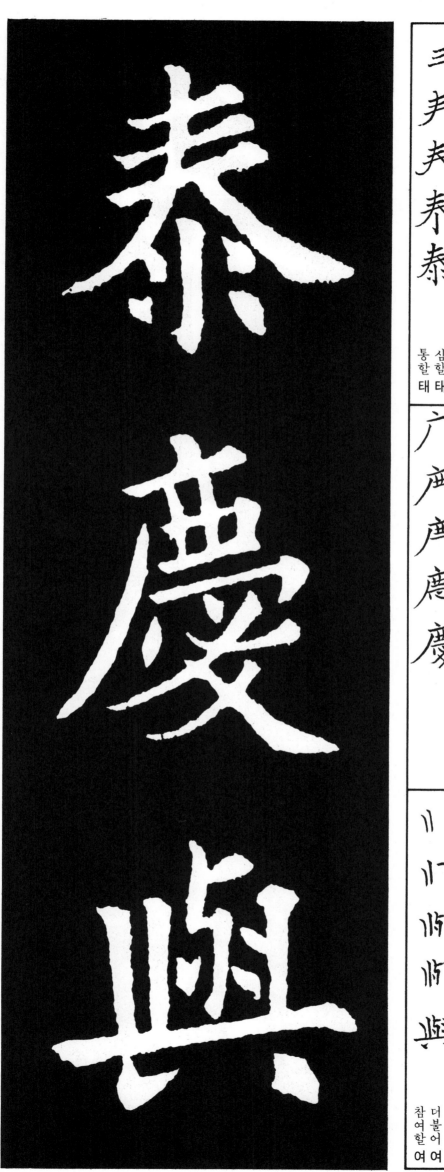

三 丰 夫 泰 泰

● 泰 : 클 태
심 할 태
통 할 태

广 庐 庶 靡 慶

● 慶 : 경 사 경

⼀ ⼁ ⺌ ⺆ 與

● 與 : 줄 여
더 불 어 여
참 여 할 여

白泉身泉

● **泉**∶샘 천
돈 천

氵氵江流流

● **流**∶흐를 류
구할 류
펼 **류**

二手我我

● **我**∶나 아
우리 아

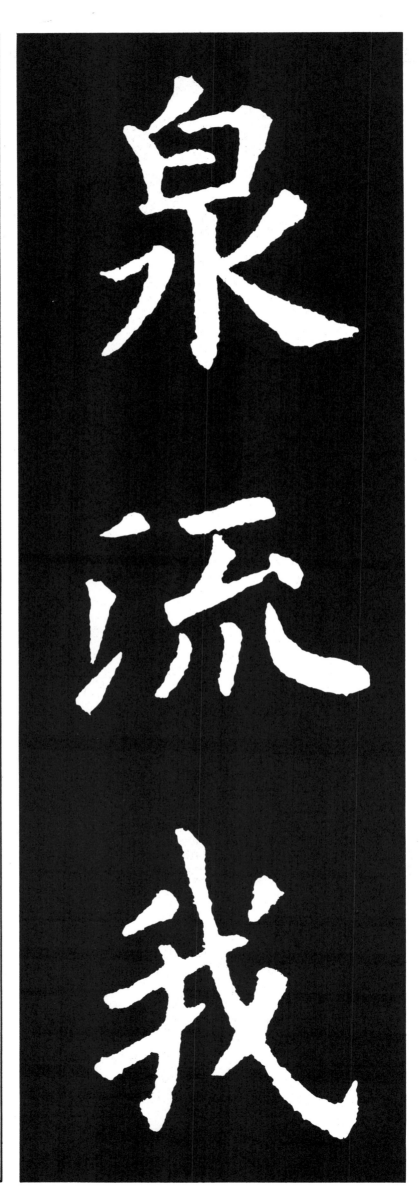

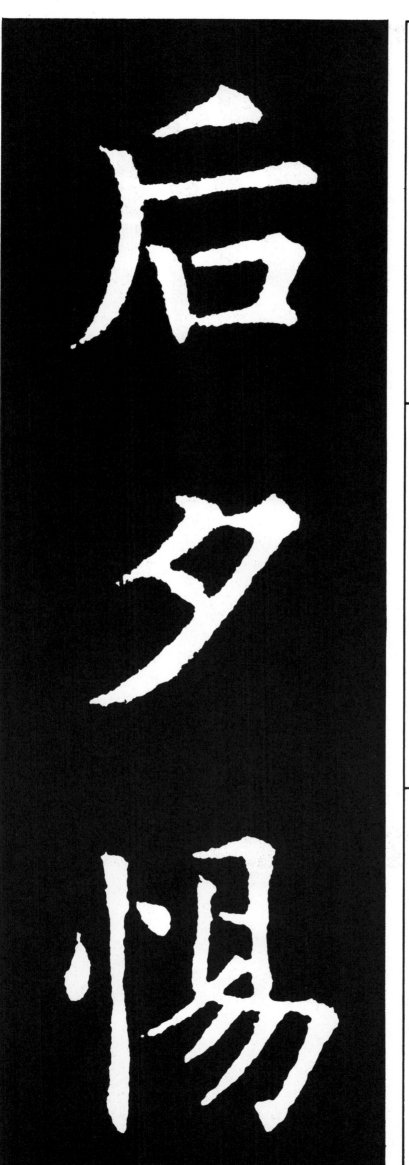

丿 ノ 厂 后

●后：왕후 후
임금 후
사직 후

丿 ク 夕

●夕：저녁 석
쏠릴 석
기울 석

一 忄 忄 怛 惕

●惕：공경할 척
근심할 척
두려울 척

三四五

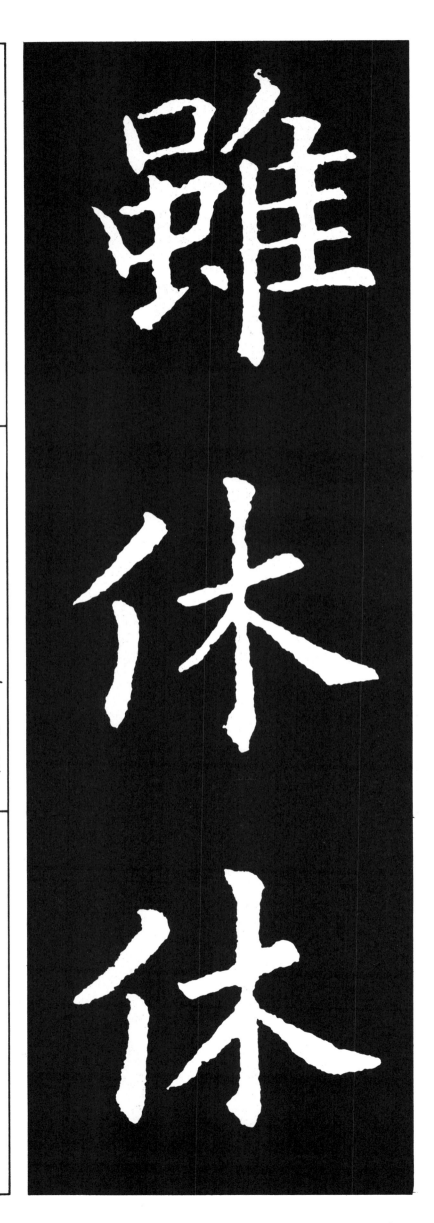

呂虽雖雖

雖: 비록 수
벌레이름 수

亻仁什休

休: 쉴 휴
한가할 휴
그칠 휴

「弗」

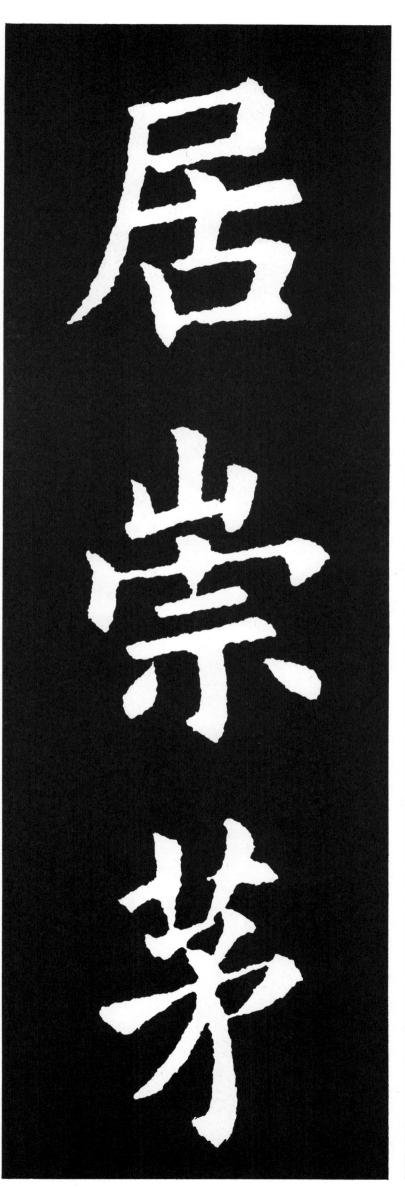

ㄱ 尸 尸 居

● 居: 살 거
거쳐할 거
어조사 기

山 屮 峃 崇

● 崇: 높일 숭
높을 숭
차일 숭

艹 芣 芧 茅

● 茅: 띠 모
잔디 모
표기 모

三四七

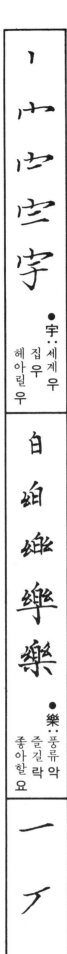

丶 宀 宀 宊 字
●宇 : 세계 우
집 우
헤아릴 우

白 紃 絅 樂 樂
●樂 : 풍류 악
즐길 락
좋아할 요

一 フ 不 不
●不 : 아닐 불
아닌가 부
없을 부

般

遊

黄

月 舟 舟 般 般
●般：옮길 반
돌릴 반
일반 반

寸 才 扩 遊
●遊：놀 유
여행할 유
떠돌 유

十 卄 뽀 黄 黄
●黄：누를 황
성황

尸尸居屋屋

●屋：집 옥
지붕 옥

一 ヨ ⺨ 非 非

●非：아닐 비
그를 비
꾸짖을 비

口 中 虫 贵 貴

●貴：귀할 귀
높을 귀

三五〇

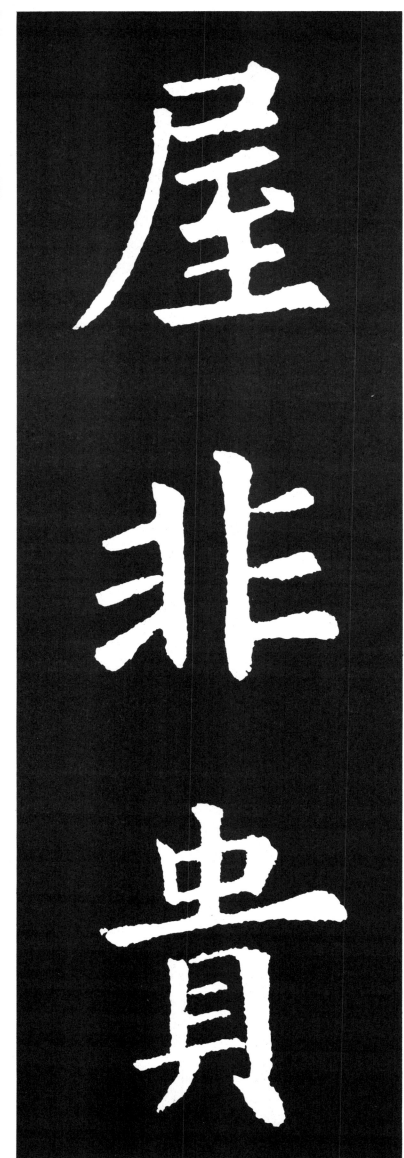

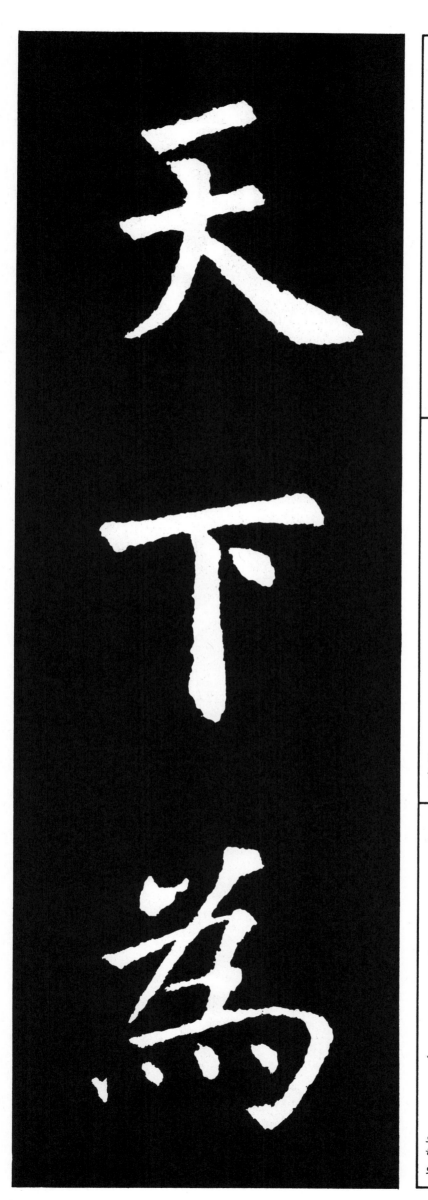

二 チ 天

● 天:: 하늘 천
하느님 천
임금 천

一 丅 下

● 下:: 아래 하
뒤 하
밑 하

丿 步 為 爲

● 爲:: 하 위
될 위
위할 위

丏 直 悳 憂 憂

●憂: 근심 우
초상 우

ノ 人

●人: 사람 인
남 인
백성 인

丁 王 玗 玩

●玩: 가지고놀 완
즐길 완

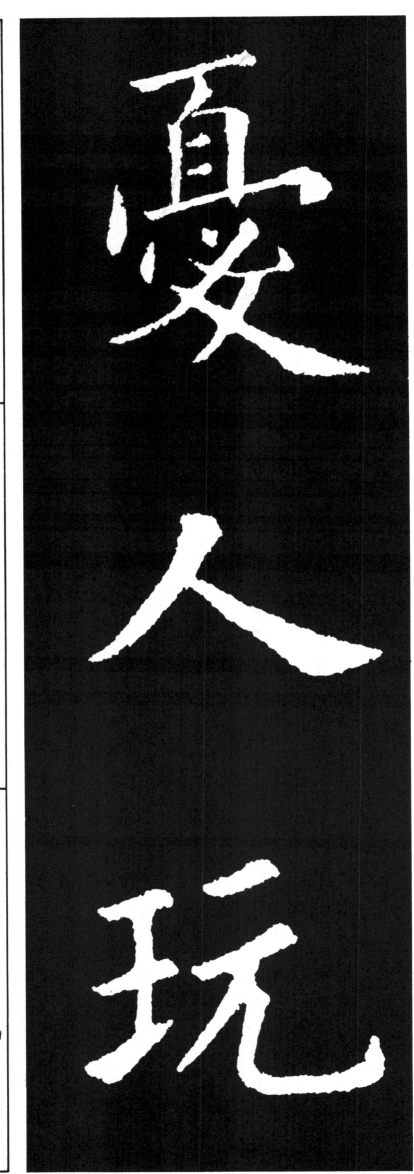

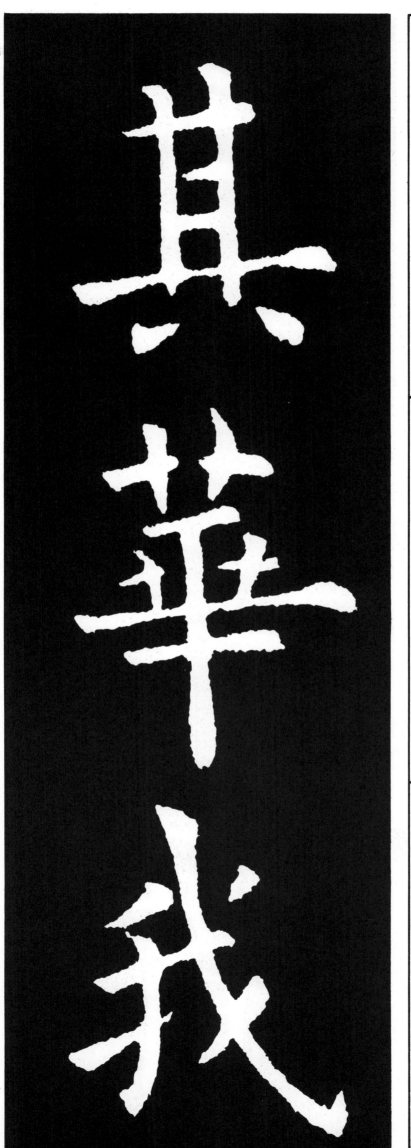

其華我

一 廿 甘 其 其
● **其**:터 기
그 어조사 기
기

廿 艹 艹 莗 華
● **華**:빛날 화
중국 화려할 화
화

二 壬 我 我
● **我**:나 아
우리 아

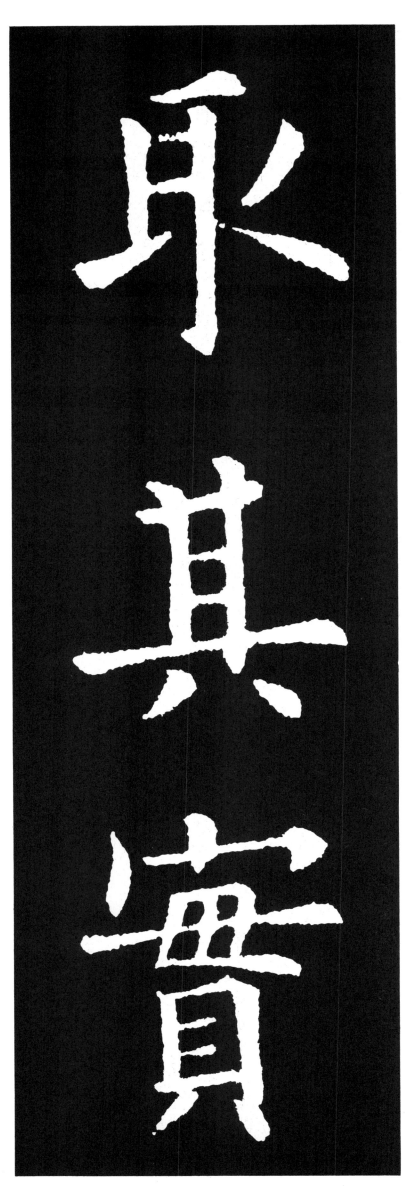

一亻耵耴取

●取∷취할 취
거둘 취
받을 취

一艹甘其其

●其∷터 기
어조사 기
그 기

宀宀宲實實

●實∷열매 실
갖출 실
진실로 실

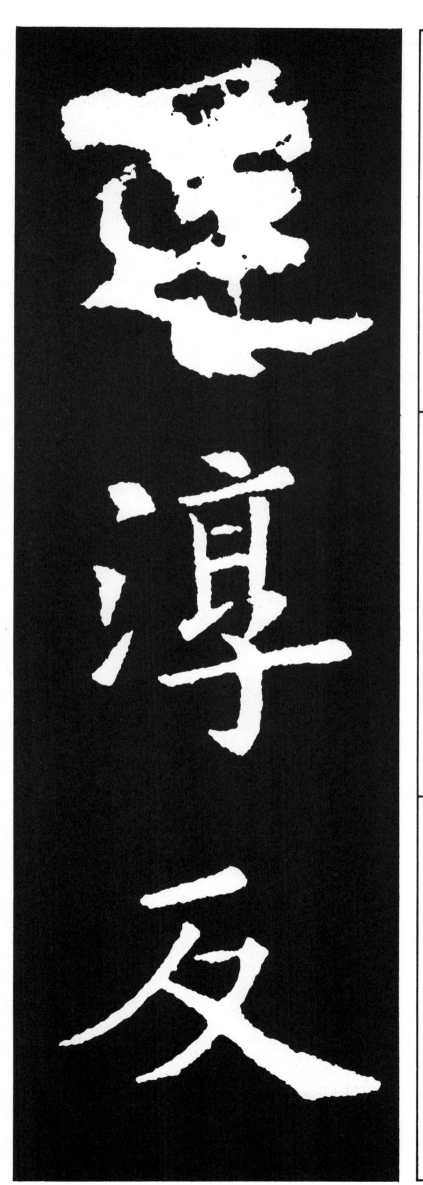

四 罗 眾 還 還

● 還 : 돌아올 환
도리킬 환
돌려줄 환

氵 汀 泹 淖 淳

● 淳 : 순박할 순
맑을 순
클 순

一 丿 乃 反

● 反 : 돌이킬 반
배반할 반
뒤칠 번

三五五

一 ナ 大 太 本

●本：근본 본
밑 본
근원 본

ノ イ 仁 代 代

●代：대신할 대
댓수 대
나라이름 대

丶 亠 ナ 文

●文：글월 문
꾸밀 문
글자 문

ㄴ以 以

● 以:써 이
인할 이
같을 이

ㄴㄷ所 所 質

● 質:질박할 질
바를 질
성품 질

フ尸尸居

● 居:살 거
거처할 거
어조사 기

二亠亠广广 高高
高：높을 고
고상할 고
멀 고

口田田思思
思：생각할 사
그리워할 사
어조사 사

ㄱ阝阝阽隊 隊
墜：떨어질 추
떨어뜨릴 추

扌 扗 持 持

● 持 ∴ 가질 지
지킬 지
잡을 지

氵 汁 満 満

● 滿 ∴ 가득할 만
찰 만
넘칠 만

一 戈 戒 戒

● 戒 ∴ 경계할 계
재계할 계

ノ 今 今 念 念

念：생각 녑
부를 녑
스물 념

ソ ソ 芡 芡 茲

茲：돗자리 자
거듭자
이 자

一 ナ 才 在 在

在：있을 재
살 재
살필 재

兹

永

保

艹艹茲茲

● 茲：돗자리 자
거듭자
이자

ﾗﾗ永永

● 永：길 영
오랠 영

亻仔仴保保

● 保：보전할 보
편안할 보
믿을 보

一 ⺊ 贞 貞 貞
● 貞: 곤을 정
바를 정

一 土 吉 吉
● 吉: 길할 길
좋을 길
성 길

丷 ㅛ 芐 兼 兼
● 兼: 겸할 겸
아우를 겸

一ナ大太

●太∴클태
심할태
처음태

子∴아들자
첫째자
어조사자

●率∴거느릴솔
경솔할솔
비율률

ハア了子

二玄法㳇率

一 百 更 更
●更: 고칠 경
바꿀 경
다시 갱

／ 人 𠆢 今 令
●令: 법령 령
명령 령
좋을 령

十 卢 孛 勅 勅
●勅: 변색할 발
발끈할 발
성낼 발

海男臣

丶氵氵沧海海

● 海：바다 해
클 해
그믐 해

四田甲男男

● 男：사내 남
아들 남
남작 남

一丨匞臣臣

● 臣：신하 신
백성 신
신 신

三六五

言 品 區 歐

品 區 歐 歐

●歐：토할 구
노래할 구
성구

3 下 阝 陽 陽

陽

●陽：볕 양
양지 양
시월 양

言 言 詢 詢

詢

●詢：물을 순
꾀할 순
믿을 순

三六六

三声夫叁奉

● 奉∷받들 봉
드릴 봉
높일 봉

フ ヱ ヰ 勅 勅

● 勅∷경계할 칙
칙서 칙

フ ユ 聿 書

● 書∷글 서
글자 서
문서 서

판권본사소유

擴大法書選集 3

九成宮醴泉銘 ③

1984년 12월 15일 초판 인쇄
2024년 10월 23일 7쇄 발행

편저_장대덕
발행인_손진하
발행처_돌샘 오람
인쇄소_삼덕정판사

등록번호_8-20
등록일자_1976.4.15.

서울특별시 성북구 월곡로5길 34
#02797 TEL 941-5551~3
FAX 912-6007

값 : 10,000원

ISBN 978-89-7363-962-5